Take your time
HIUCHITANA

電 影 的 回 憶

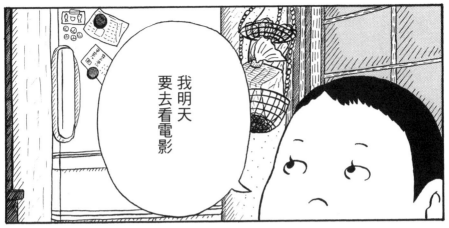

我明天
要去看電影

……

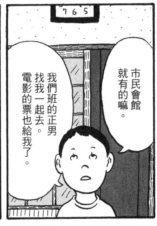

765

我們班的正男
找我一起去。
電影的票也給我了。

市民會館
就有的嘛。

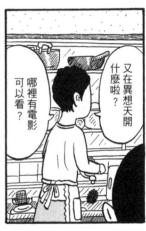

哪裡有電影
可以看?

又在異想天開
什麼啦?

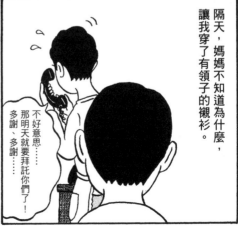

隔天,媽媽不知道為什麼,
讓我穿了有領子的襯衫。

不好意思……
那明天就要拜託你們了!
多謝、多謝……

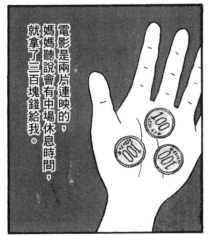

電影是兩片連映的,
媽媽聽說會有中場休息時間,
就拿了三百塊錢給我。

正男同學家的房子比我家大了很多。

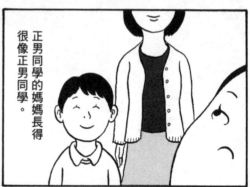

正男同學的媽媽長得很像正男同學。

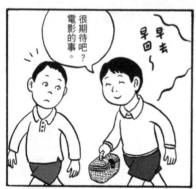

早回～

早去～

很期待吧？電影的事。

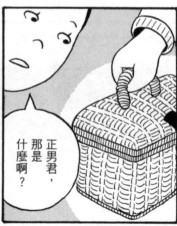

正男君，那是什麼啊？

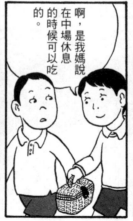

啊，是我媽說在中場休息的時候可以吃的。

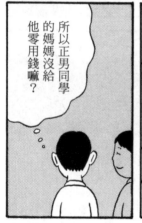

所以正男同學的媽媽沒給他零用錢嘛？

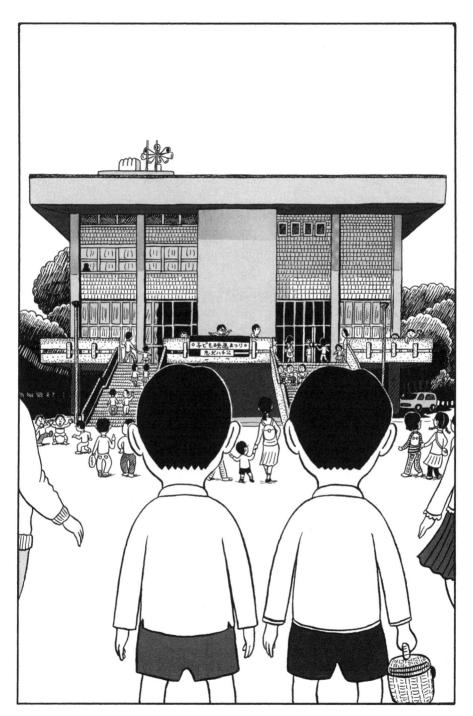

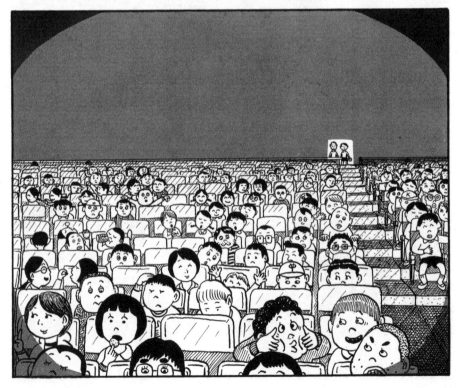

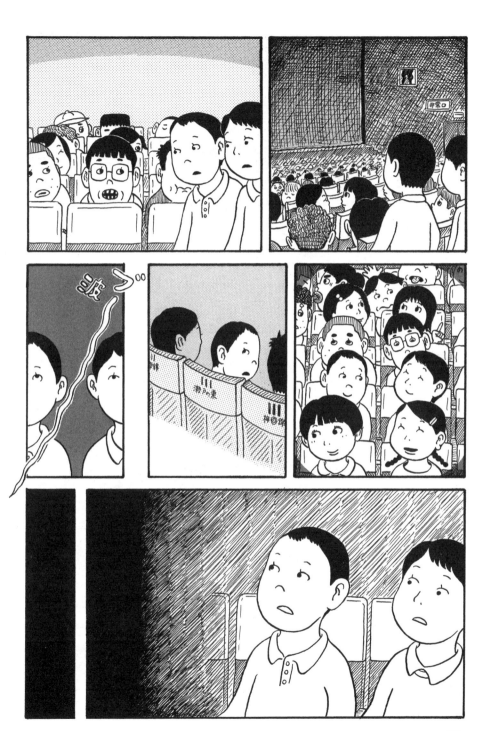

啊──

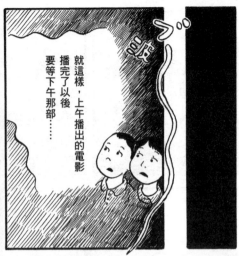

就這樣，上午播出的電影播完了以後要等下午那部……

我……去販賣部買午飯。

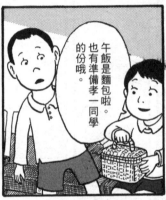

午飯是麵包啦，也有準備孝一同學的份哦。

啊！孝一同學。

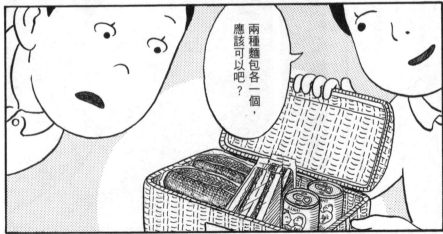

兩種麵包各一個，應該可以吧？

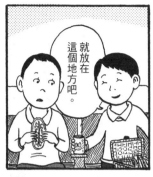

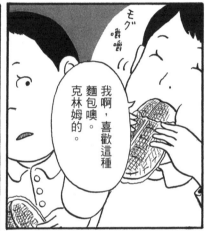

下次放電影的時候，我們也一起去吧！

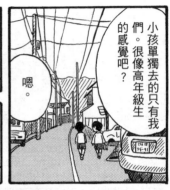小孩單獨去的只有我們。很像高年級生的感覺吧？

嗯。

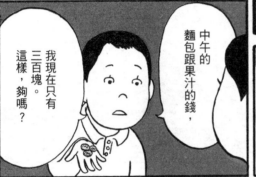中午的麵包跟果汁的錢，我現在只有三百塊。這樣，夠嗎？

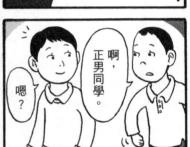啊，正男同學。

嗯？

不用給我錢的啦。

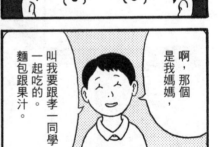啊，那個是我媽媽，叫我要跟孝一同學一起吃的。麵包跟果汁。

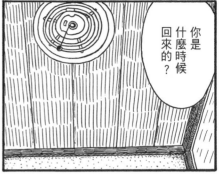

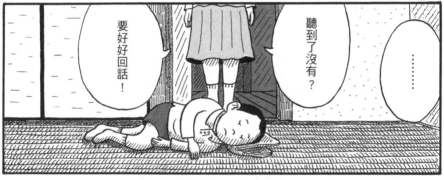

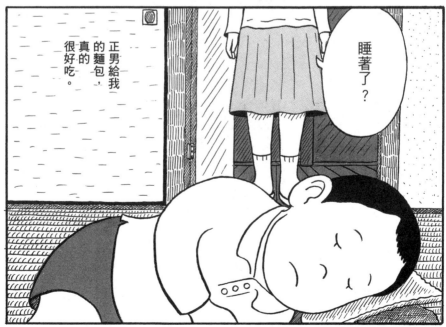

電影的回憶

初次發表：2009年合同誌「土地」第一集

　　小學時住在四國的鄉下地方，理所當然地沒有電影院，有時市民會館會放映適合給小朋友看的老片。小學一年級的時候，第一次被同班同學邀去看電影的回憶。媽媽看到這篇漫畫時說：「正男的媽媽不但給孩子準備了輕食當午餐，連同學的份都照顧到了。我卻只拿了零錢給孩子啊……。」她這樣很認真的反省著。

（日宇知棚）

信

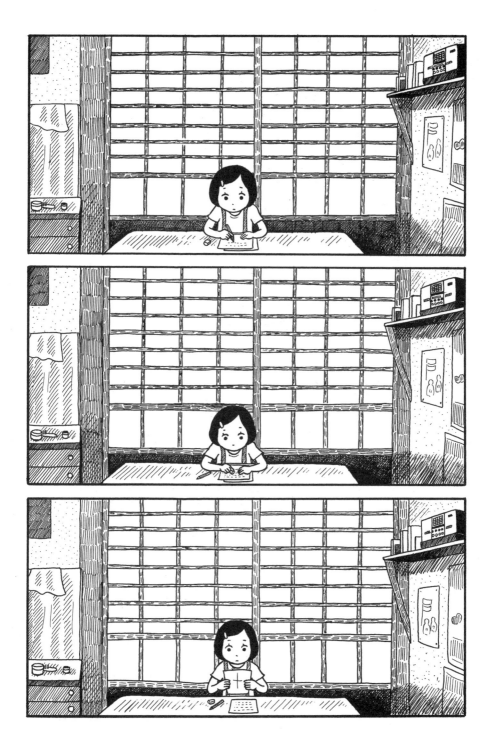

姊～有元氣滿滿的去公司
上班嗎？
已經看過我的信了嗎？
拜託請再看一次。

人家啊,伊勢的祭典
以為會收到衣服的說,沒想到,
結果沒有送來。

　人家啊,每次從學校放學回來,都以為
　今天會收到,所以一路上都很期待的
　跑回家,結果還是沒有寄來呢。
　　　　　　　　　變成這樣。

三島祭的時候,我想,可能會收到吧?
所以一直等,等到那一天,果然還是沒
寄來。(媽媽她們,也生氣了,說,搞什麼嘛。)

還是決定寫信,「趕緊、寄來啦!」
會寄來什麼呢......?

這次，因為是八月十五日，盂蘭盆祭的日子。能在那之前寄過來嗎？這是人家一生的請求。

上街時會被打量我穿的什麼衣服才街上的人總

拜託啦!!
姊

伊勢祭典的那時穿著好看的衣服。只有我穿舊的。不但很丟臉，還這樣子。

這次要給人家拜託!!

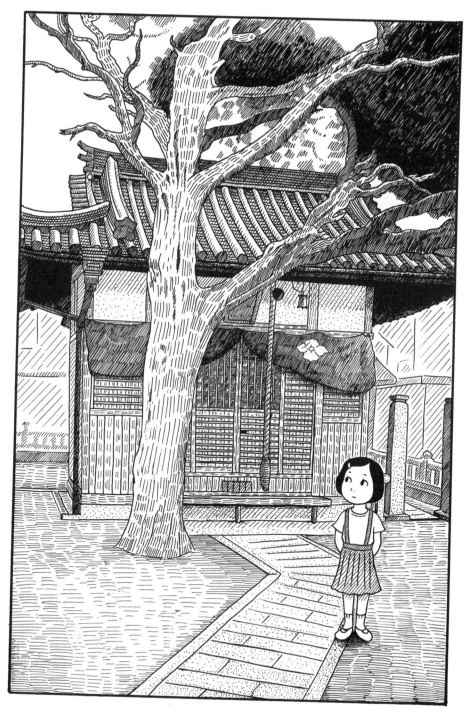

姐，那之後都沒有收到妳寄來的東西，所以
那之後妳有沒有健康地工作著呢？
（這是媽媽最擔心的事喔。）

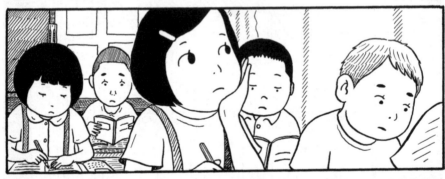

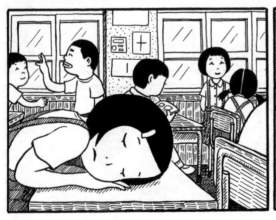

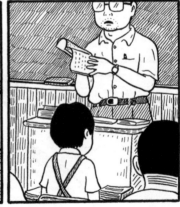

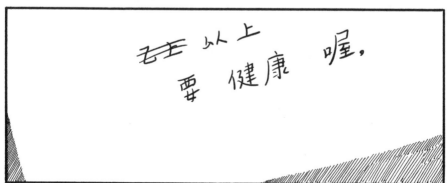

五十以上
要健康喔，

信

初次發表：2010年合同誌「山坂」（第四號）

我的姑姑（爸爸的妹妹）還是小學生時，寫信給當時高中畢業離開四國到大阪工作的姊姊。這是如實描繪往事的作品。作品中登場的信，直接使用了姑姑當年所寫的信。

（日宇知棚）

其 人 其 事

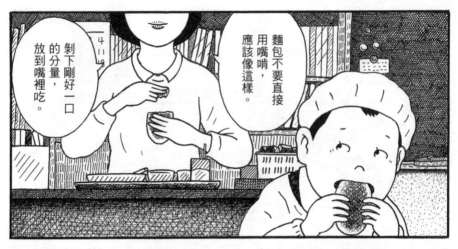

麵包不要直接用嘴啃，應該像這樣。

剝下剛好一口的分量，放到嘴裡吃。

啊！

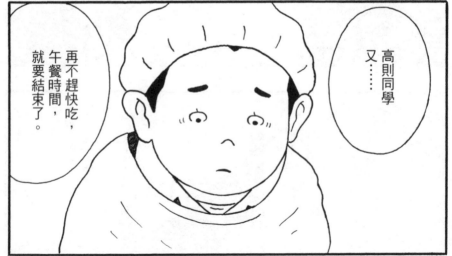

高則同學又……

再不趕快吃，午餐時間，就要結束了。

像我啊,也常常碰到自己不喜歡的東西。

但我會努力忍耐,全部吃完。

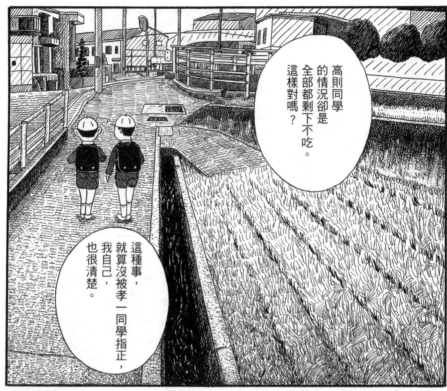

高則同學的情況卻是全部都剩下不吃。這樣對嗎？

這種事，就算沒被孝一同學指正，我自己，也很清楚。

高則同學的
櫃子裡頭，
滿是午餐的夾心麵包跟牛奶，
硬填硬擠，
塞在一起。

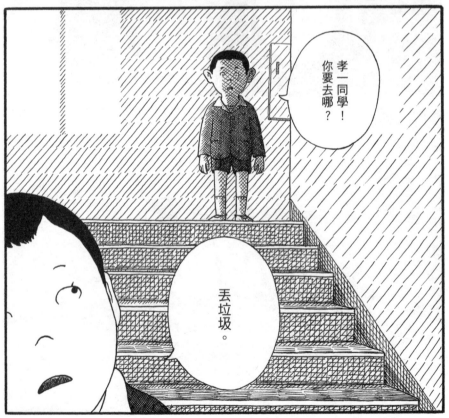

那個，悟同學。

高則同學的櫃子裡啊，有⋯⋯

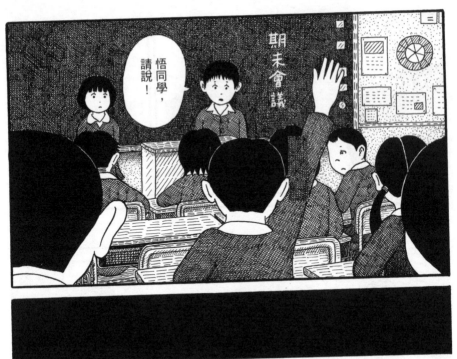

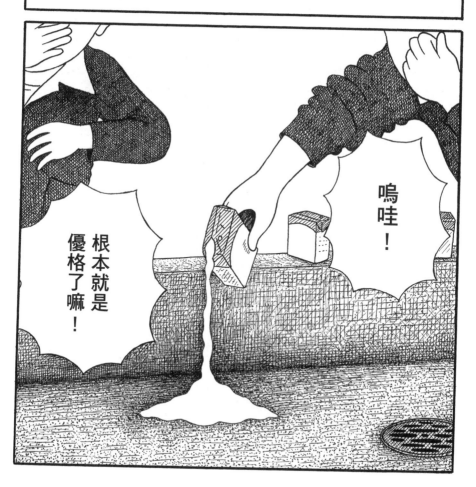

其人其事

初次發表：2010年合同誌「土地」（第二集）

高則同學一直到小學二年級左右為止
可說是個偏食家，把學校的午餐吃完
已是費盡全力，然而大概在小學三年級
時，不知道以什麼為契機，突然變得不
再挑食，不管什麼都大吃特吃，從此開
始圓滾滾的胖了起來，昇上中學後立刻
進入了柔道部。

（日宇知棚）

烏 托 邦

（腳踏車租借申請書）

（今日事今日畢）

今日出来ることは明日まで延ばすな

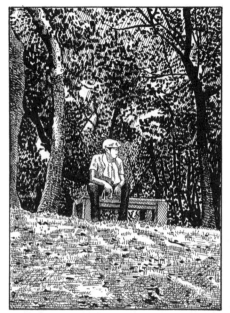

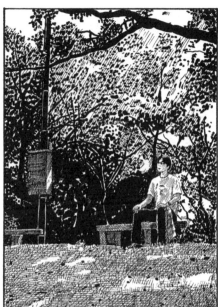

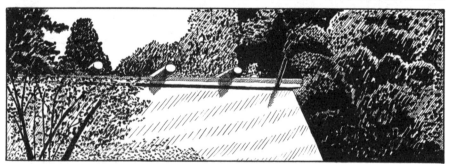

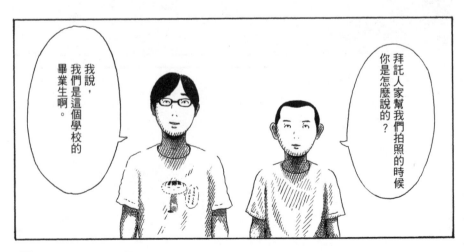

拜託人家幫我們拍照的時候
你是怎麼說的？

我說，
我們是這個學校的
畢業生啊。

你騙人喔。

就做個紀念嘛。

烏托邦

初次發表：2012年合同誌「山坂」（第六號）

好友O跟我一起創立了漫畫同人誌「山坂」。起先是因為我們仰慕藤子不二雄Ⓐ老師的「漫畫道」。所以我跟O組成拍檔，以「山坂予贊線」當作共同筆名，為了發表我們合作的漫畫，才開始動念要創辦同人誌。我們兩個前往了「漫畫道」的舞台，在富山縣高岡市進行「聖地巡禮」，這篇就是描繪當時所見的風景。

（日宇知棚）

城　　山

話說，你要待幾天啊？

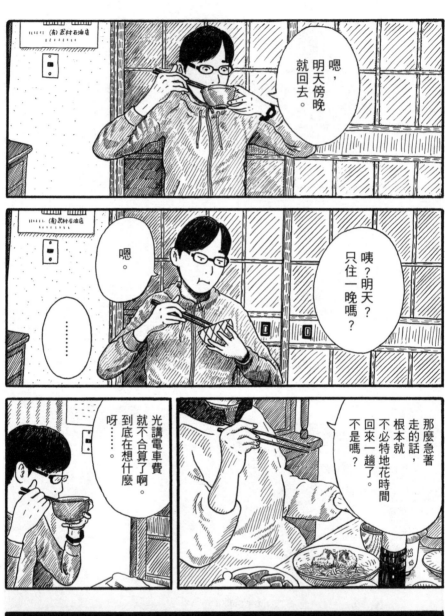

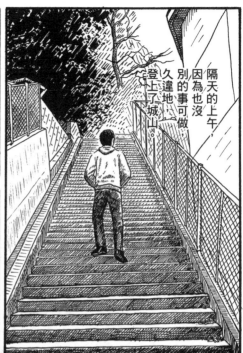

隔天的上午，
因為也沒
別的事可做，
久違地
登上了城山。

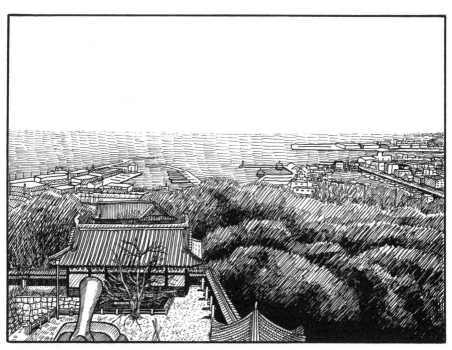

080

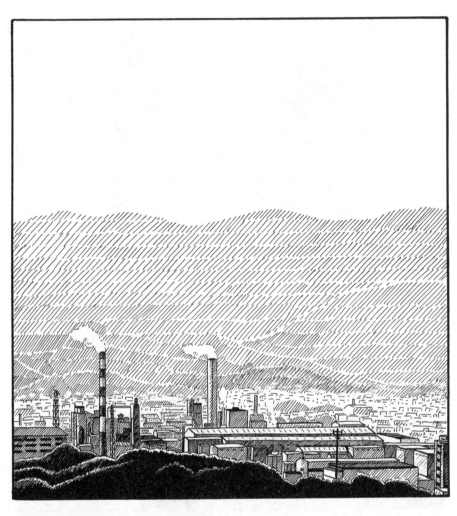

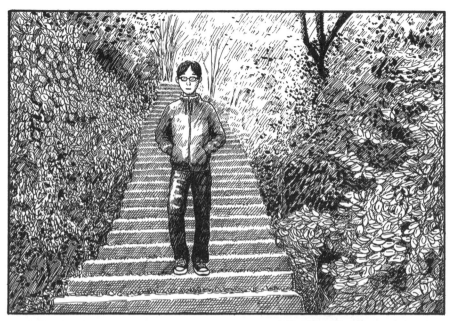

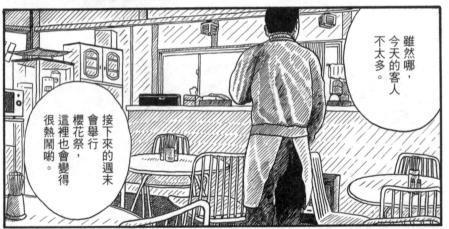

雖然哪，
今天的客人
不太多。

接下來的週末
會舉行
櫻花祭，
這裡也會變得
很熱鬧喲。

只要像這樣
溫暖下去，
下個禮拜大概
都會開花了。

看哪！
那附近的，
稍微已經有些
花開了吧？

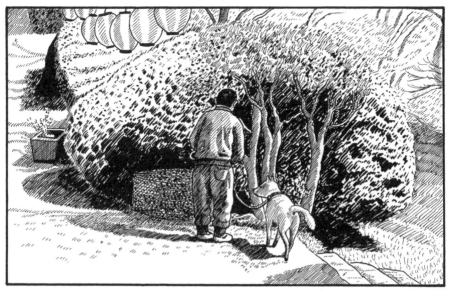

結香花

話說，你要搭幾點的電車回去啊？

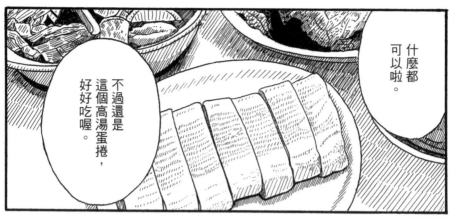

什麼都可以啦。

不過還是這個高湯蛋捲，好好吃喔。

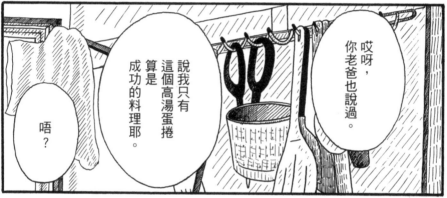

哎呀，你老爸也說過。

說我只有這個高湯蛋捲算是成功的料理耶。

唔？

真是，忙死了……

086

城山

初次發表：2010年合同誌「架空」（九月號）

描繪出食物的美味，原本就是件很難的事，畫這個作品的時候，想不到，母親生前己畫得不算太成功，也知道自讀了這篇作品時，給了很嚴厲的評語，說：「把人家費心製作的料理畫得不好吃。」已經是再也吃不到的美食了，但仍然好想吃母親作的高湯蛋捲。

（日宇知棚）

數 位 相 機

（名物本家硬餅乾）

還買得到嗎？

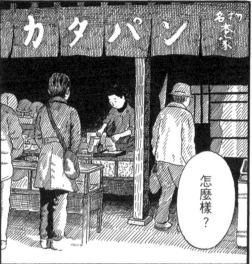

怎麼樣？

空空如也了。

果然還是來晚了。

沒辦法，就買點現有的吧！難得來一趟嘛。

蕎麥餅，蝦仙貝。

小饅頭，

沒吃到硬餅乾，好可惜。

下次再來的時候就買得到啦。

我剛好喜歡吃這裡的蝦仙貝。

登錄商標

熊岡の菓子

本家 善通寺名物 堅パン製造本舗

内各種パン（外パン）

過了正月初三，人還是挺多的。

應該說……

什麼啊～別說我根本沒有特別想吃的。

擺出來的攤子也很多，真熱鬧啊。

不管看到什麼想吃的，都買給你哦。

哈？

真的想要什麼的話，我自己會買啦。

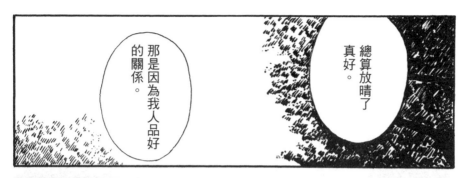

總算放晴了真好。

那是因為我人品好的關係。

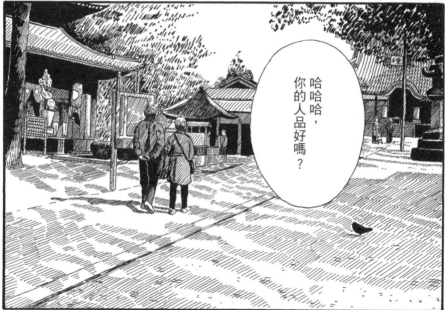

哈哈哈,你的人品好嗎?

很好啊。

寫著
很棒的格言呢。

（寡言之人的一句話，常留心底。聒噪之人的一句話，右耳進左耳出）

無口な人の一言は
心に残るが
おしゃべりの言は
右の耳から
左の耳

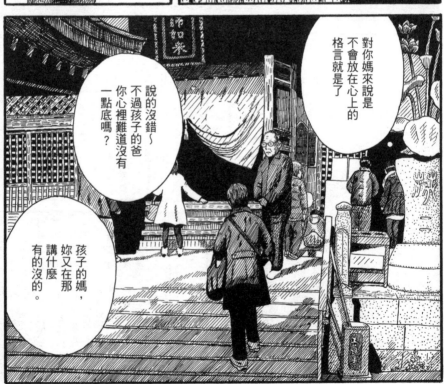

對你媽來說是
不會放在心上的
格言就是了

說的沒錯～
不過孩子的爸
你心裡難道沒有
一點底嗎？

孩子的媽，
妳又在那
講什麼
有的沒的。

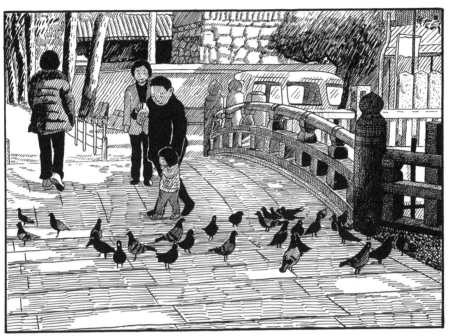

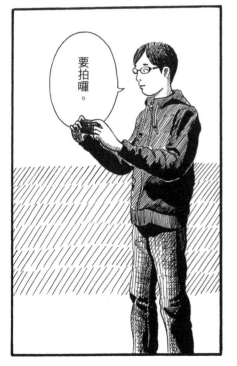

要拍囉。

第五籤　吉

運勢力

積蓄實力，
等待時機。
宜瞄準目標，一擊必得。
培養英氣，毋需焦躁。
充分收集情報，
等待「愛菩訶訶亞」
之時。

別對未知的領域輕舉妄動

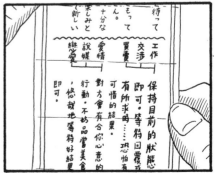

工作　待って

交涉　即可。等待回覆或
有所求的……恐怕有
可惜的結果。

愛情　十分な
買賣　樂しみと
說媒　新しい

保持目前的狀態
對方會有合你心意的
行動。不妨品嚐美食
，悠哉地等待好結果
即可。

戀愛

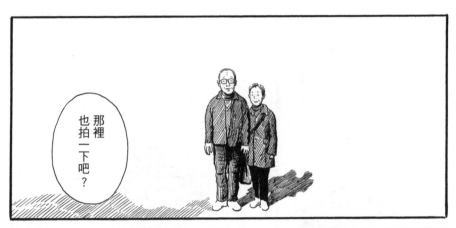

那裡也拍一下吧？

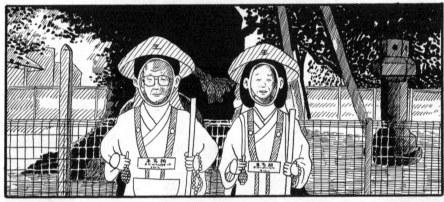

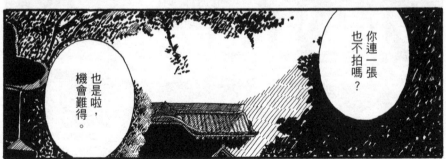

你連一張也不拍嗎？

也是啦，機會難得。

數位相機

初次發表：2011年合同誌「山坂」（第五號）

父母在世時時住在四國的老家，回老家過年時，新年的初次參拜，我們常一起去香川縣的善通寺。從參道走出來，稍微側邊的斜對面有家賣「硬餅乾」的日式點心店，還記得每回都會去那家店。還想再去呢。

（日宇知棚）

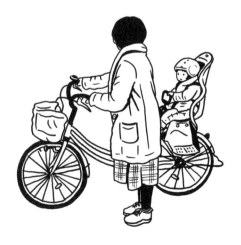

爸爸的媽媽

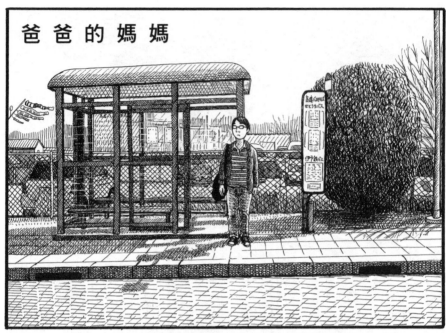

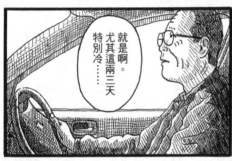

就是啊。尤其這兩三天特別冷……

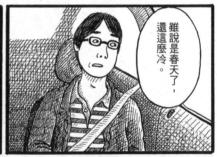

雖說是春天了，還這麼冷。

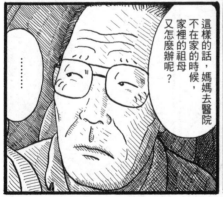

……

這樣的話，媽媽去醫院不在家的時候，家裡的祖母又怎麼辦呢？

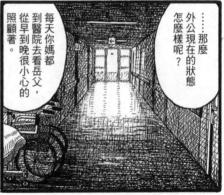

……那麼外公現在的狀態怎麼樣呢？

每天你媽都到醫院去看岳父，從早到晚很小心的照顧著。

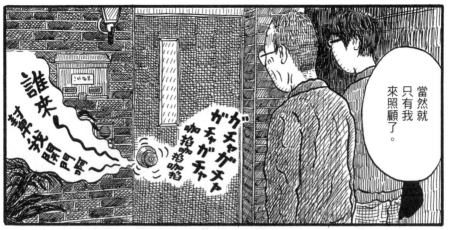

當然就只有我來照顧了。

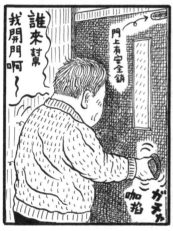

誰來封鎖我開門呀〜

門上有安全鎖

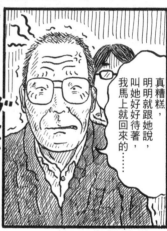

真糟糕,明明就跟她說,叫她好好待著,我馬上就回來的……

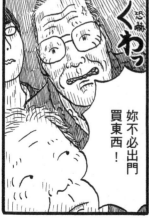

妳不必出門買東西!

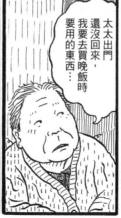

太太出門還沒回來,我要去買晚飯時要用的東西……

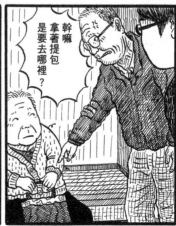

幹嘛拿著提包是要去哪裡?

102

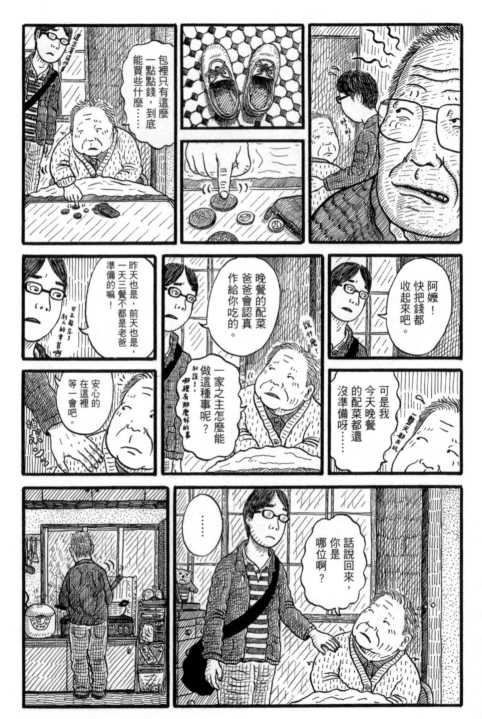

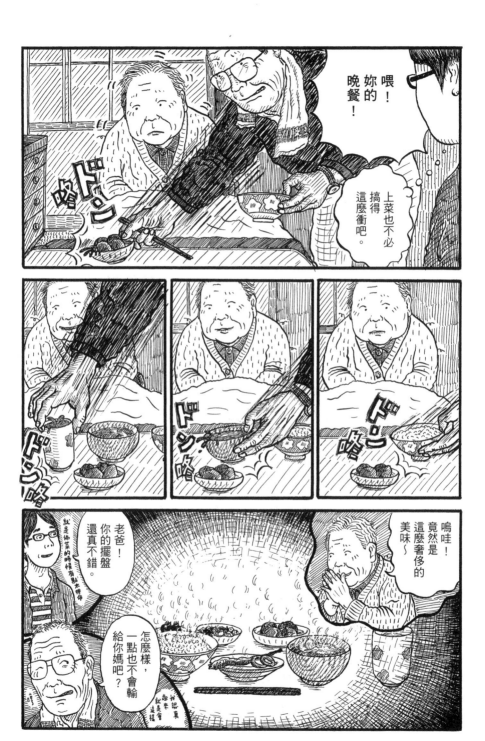

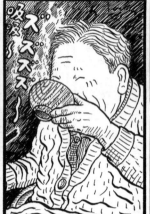

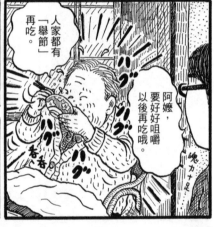

人家都有「舉箸」再吃。

阿嬤，要好好咀嚼以後再吃哦。

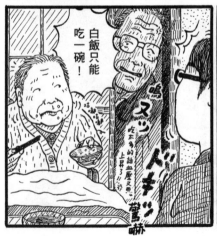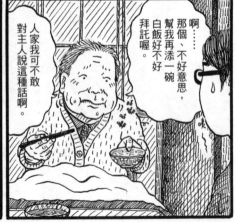

白飯只能吃一碗！

啊⋯⋯那個、不好意思，幫我再添一碗白飯好不好拜託喔。

人家我可不敢對主人說這種話啊。

妳看桌上的配菜，不是還有一大堆的嗎？把這些吃了吧？

咦？但是，阿嬤～

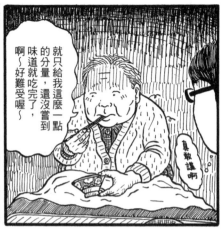

就只給我這麼一點的分量，還沒嘗到味道就吃完了，啊～好難受喔～

真敗給誰啊

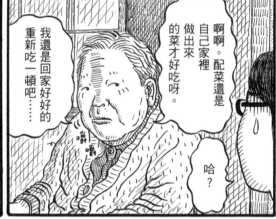

啊啊。配菜還是自己家裡做出來的菜才好吃呀。

我還是回家好好的重新吃一頓吧……

哈？

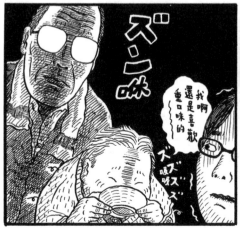

ズーン咻

我啊還是喜歡重口味的

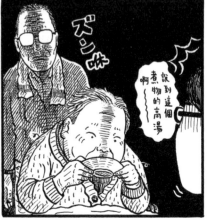

ズーン咻

啊

喝到這個煮物的高湯

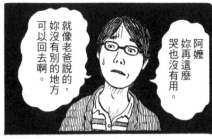

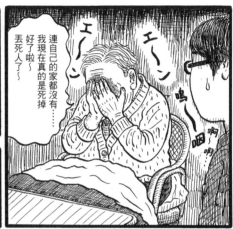

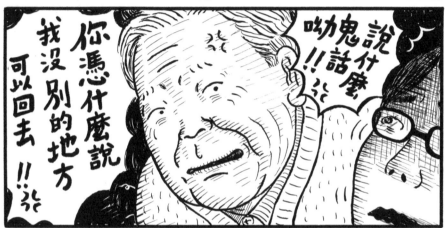

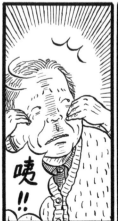

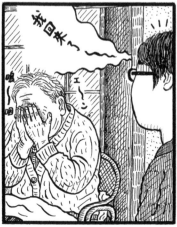

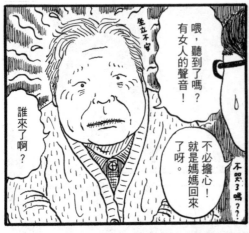

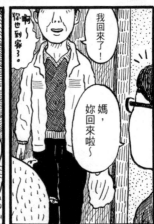

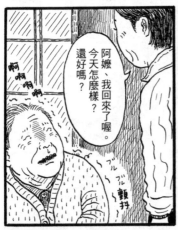

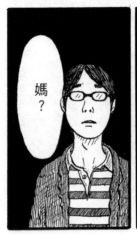

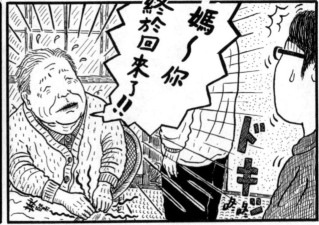

啊～～媽媽，
妳總算是
回來了！

辛苦妳了～
累了吧～

我為了媽媽
特地把配菜
留下來了。

快坐下來
吃飯吧。

媽媽妳終於
回來了……
我好高興喔～

好開心～

エ～嗚～呃

哎呀，阿嬤。
怎麼又突然
哭了起來呀。

……

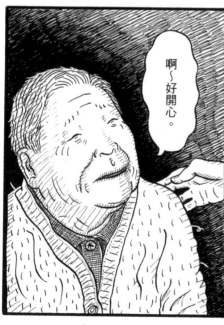

啊～好開心。

啊啊啊啊

喇哩
喇哩

110

爸爸的媽媽

初次發表：2009年合同誌「山坂」（第三號）

「阿嬤在老人痴呆症的初期，時常以
溫柔的表情，說著感謝的話。」以前母
親在碎念的時候，我曾聽她這麼說過。

結果，父親和母親兩人早一步過世了，
阿嬤最長壽。

（日宇知棚）

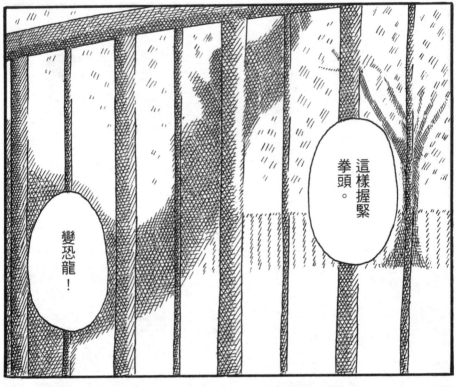

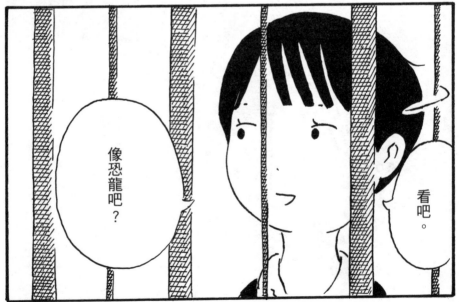

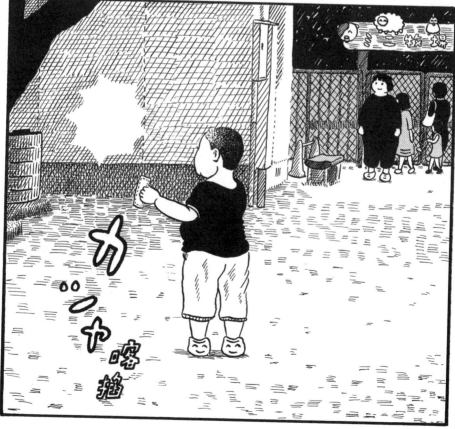

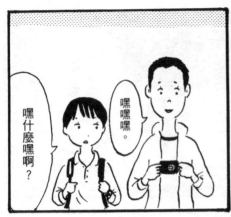

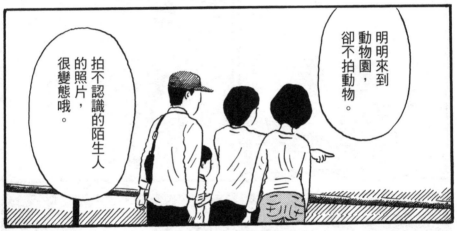

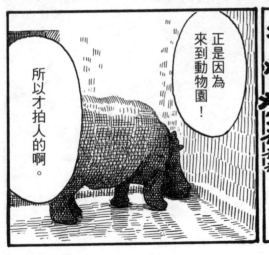

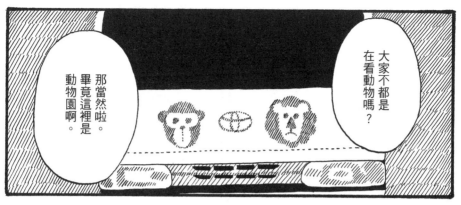

大家不都是在看動物嗎？

那當然啦。畢竟這裡是動物園啊。

就沒來由地覺得，好好哦～

所以就「喀擦」地拍下來了。

看著那些人，毫無雜念，專心地在看著什麼的樣子。

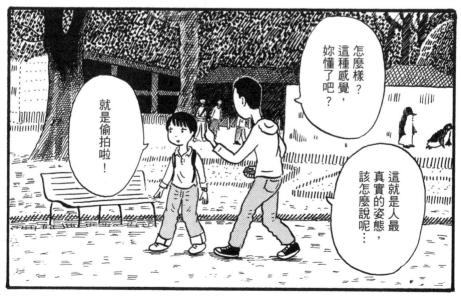

怎麼樣？這種感覺，妳懂了吧？

這就是人最真實的姿態，該怎麼說呢…

就是偷拍啦！

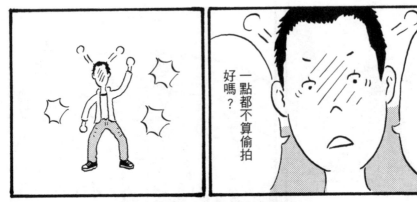

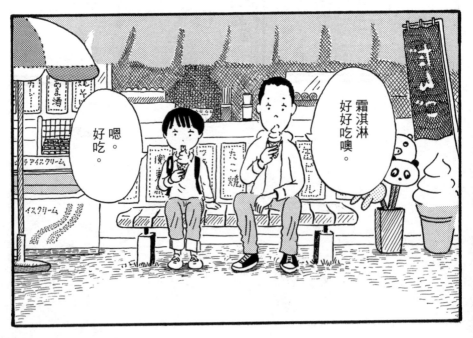

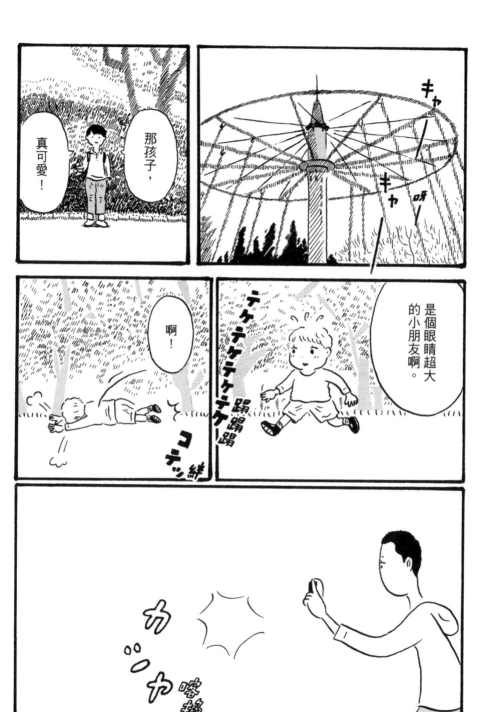

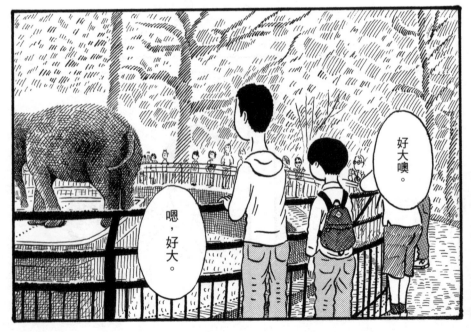

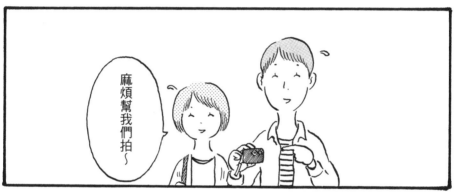

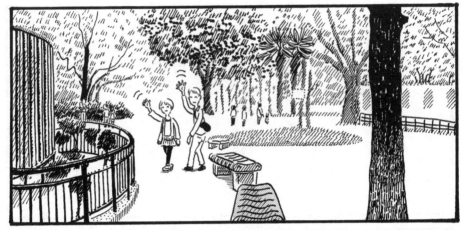

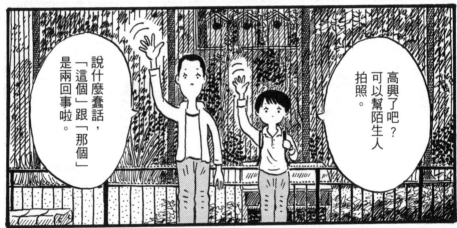

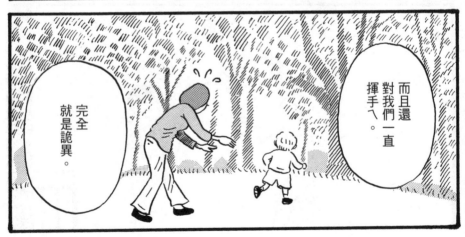

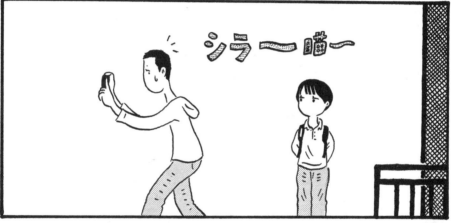

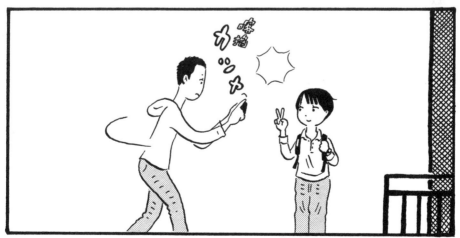

約會

初次發表：2012年合同誌「バス」

這個作品描寫的是，和現在的妻子才剛開始交往沒有多久的時候，在姬路城旁邊的市立動物園約會的回憶。動物園中還有小小的遊樂場，是個很好玩的地方。

（日宇知棚）

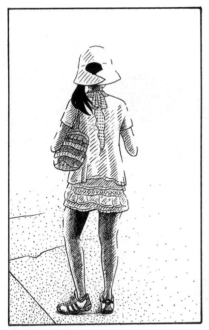

攝影集

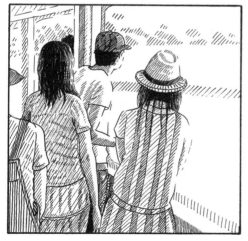

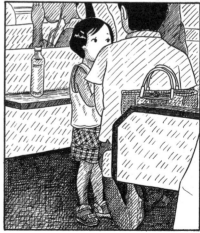

攝影集

初次發表：2011年個人誌

搭乘渡輪前往瀨戶內海小島的小旅行。融合了風與光的記憶。

（日宇知棚）

繞遠路

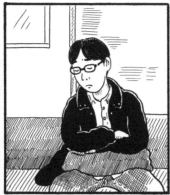
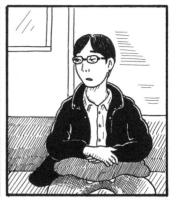

正在進行
電車調度
前往青山町各站
請改搭替代巴士

今日稍早
東青山線
發生了脫軌事故
青山町到伊勢中川之間

144

繞遠路

初次發表：2010年合同誌「架空」
（四月號）

這是住在大阪時，常常搭乘的近鐵電車沿線的風景。大阪往名古屋方向的路上，隔著車窗就能看到起自奈良縣、終於三重縣的綿延山巒，我很喜歡毫無目的眺望著那片飄散著寂靜氣味的景色。

（日字知棚）

第 一 年

結果是
零比零
不分勝負。
但烏拉圭

下個月六號
將在巴西會師……

確定出場，世界杯
三十二個國家隊
就此到齊了。

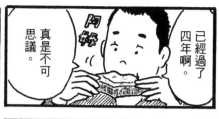

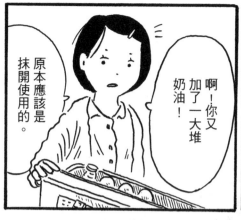

原本應該是抹開使用的。

啊一你又加了一大堆奶油！

已經過了四年啊。真是不可思議。

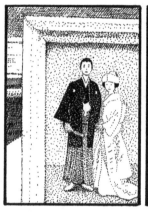

塗上一大堆當然會比較好吃啊！

要是又嘴破發炎我可不管你喔。

吃飽了～

看這裡！

嗯，很搭喔。

嗯，這個啊。怎麼說呢？感覺就是跟我很搭吧。

誒，

啊，剛買的，怎麼啦？突然戴起來了。

151

外頭傳來「波～」的那是渡輪還是什麼汽笛的聲音吧？

咦？
什麼啊？

對了，妳有聽到嗎？

六點前……五點四十分左右吧。

波～～的。

可是那算是很大聲的聲音乁。

哦～有那種聲音啊？

那個時間我還在睡覺。沒有注意過。

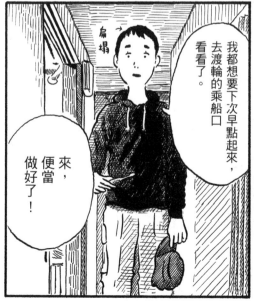

我都想要下次早點起來，去渡輪的乘船口看看了。

烏塌→

來，便當做好了！

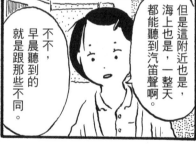

但是這附近也是，海上也是，一整天都能聽到汽笛聲啊。

不不，早晨聽到的就是跟那些不同。

這樣啊？

拿去。

慢走哦。

もぐ
嚼嚼

家裡就都拜託妳囉。

キーッ鏘ッ

那我就

出門囉！

ガチャ

153

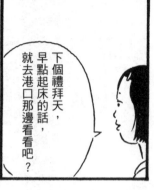

下個禮拜天，早點起床的話，就去港口那邊看看吧？

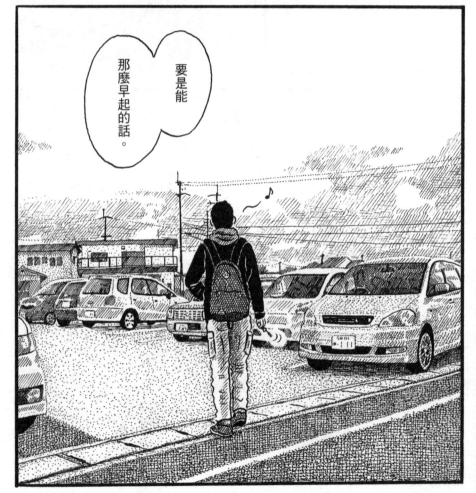

那麼能要是早起的話。

155

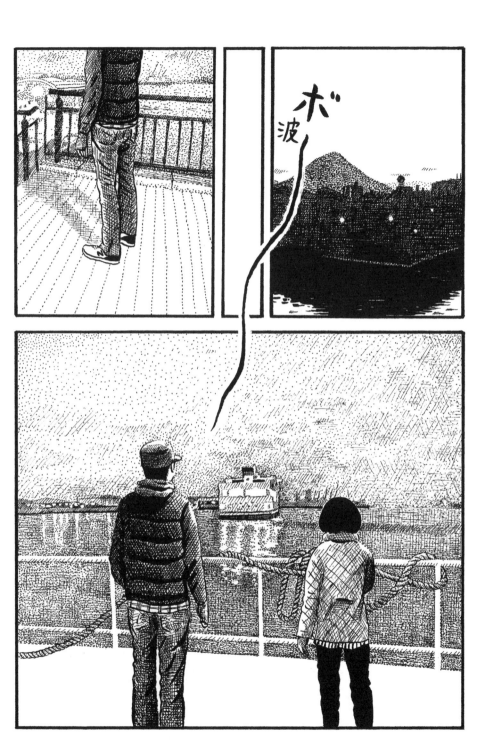

第一年

初次發表：2014 年合同誌「Group C」

新婚當時，在香川縣丸龜市大約住了三年。那裡有很多美味的烏龍麵店，靠近山和海，是個住起來很舒服的地方。

（日宇知棚）

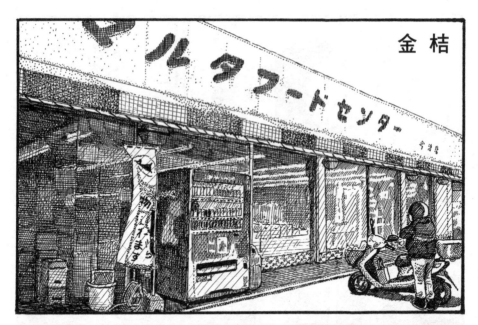

金桔

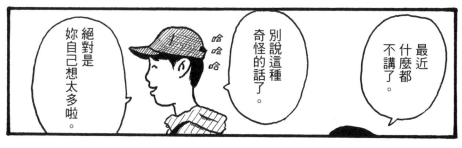

那就是想太多啊。

………

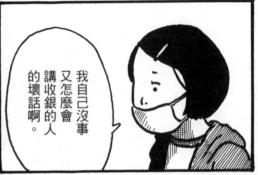

我自己沒事又怎麼會講收銀的人的壞話啊。

有什麼想買的，就去自己想去的店裡買比較好。

基本上，到這種大型超市買東西，還不如就在離家近的小店買東西。

比起那些沒用的「歡迎」、「感謝」，反倒是接近冷漠的待客態度還讓我比較有好感。

我會走得更慢的啦。

啊啊，糟了，對不起啦。

我知道我錯了

對吧～

ギョッ 喞喞

161

金桔

初次發表：2015年合同誌「Comic rocket」（vol.6）

像這樣能夠連著皮整個吃下肚的水果不多吧！所以是我非常喜歡的水果。產地的車站、路邊擺著用尼龍網袋裝的金桔，要價便宜，每袋一百五十日元左右吧。偶然買到的時候，都非常的開心。

（日宇知棚）

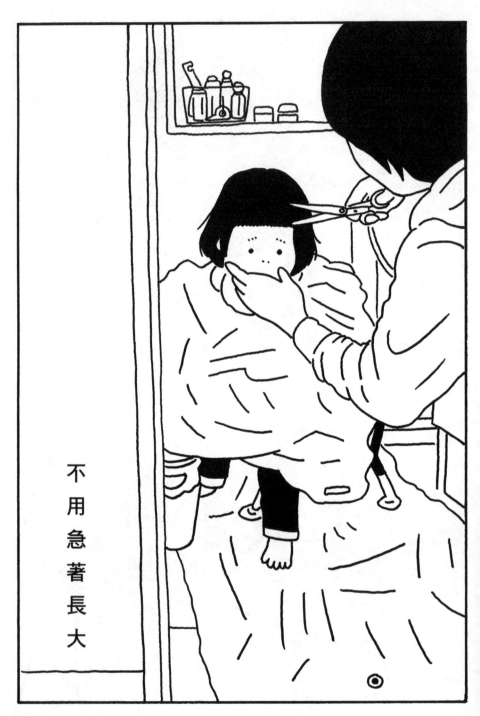

不用急著長大

ピ

ピ

哔

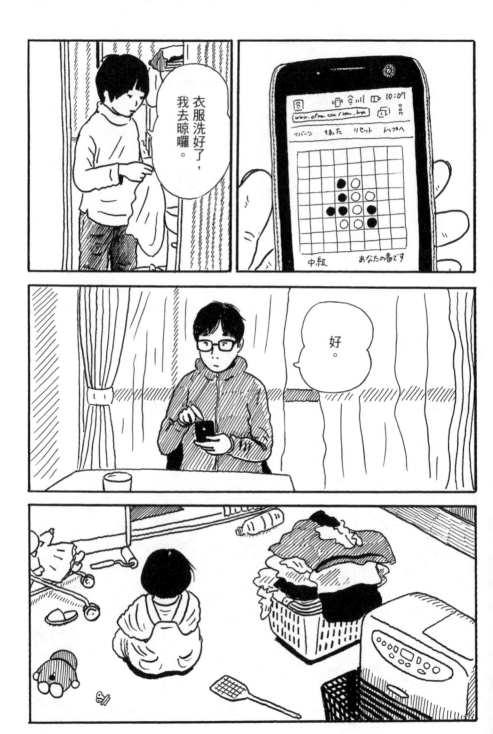

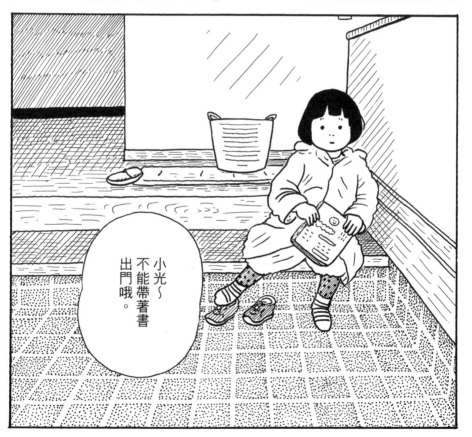

小光～
不能帶著書
出門哦。

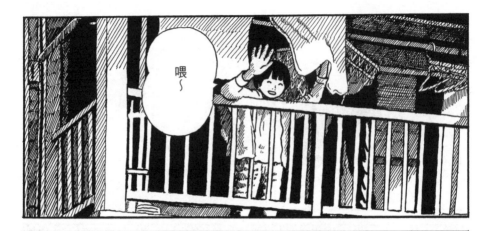

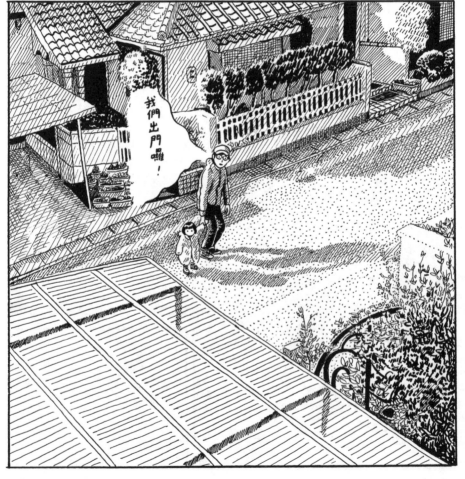

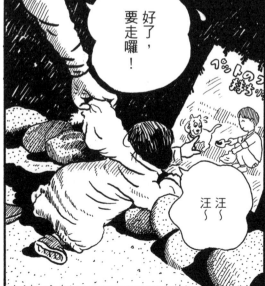

那是地藏菩薩大人。

汪汪〜

急がなくても
よいことを
あなたは
急いで
おりませんか

「不用著急也沒關係哦。
那些不需要急着去做的事，你是不是在急着去做呢。」

過了紅綠燈，就是綠地公園。

年輕人們在打棒球。

小光也是哦。再長大一點的以後，要作什麼運動才好呢？

足球怎麼樣呢？女子足球怎麼樣呢？

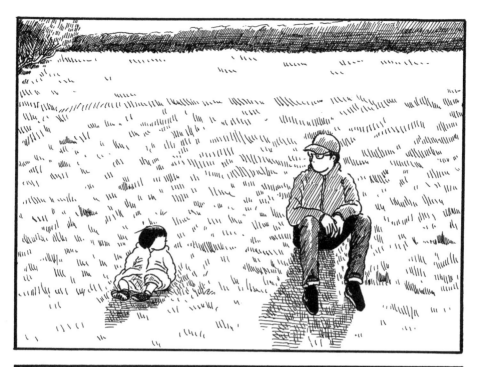

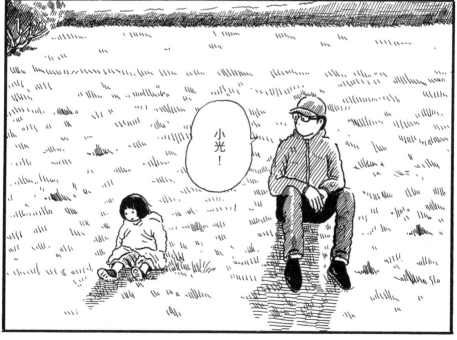

不用急著長大

初次發表：：2017年合同誌「漫畫yacht」

看著家裡的孩子一天天長大，每每在欣喜中感到一絲落寞，這是不足為外人道的父母心。只因時間匆匆流逝，生活中與孩子間點點滴滴的回憶，對我來說不僅重要，也將伴隨我一生吧。

（日宇知棚）

空白期間

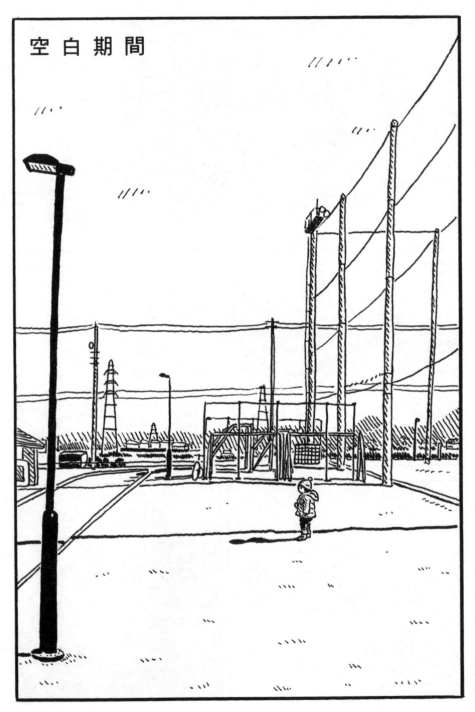

嗯
？

就要吃飯了，小光也來幫忙整理吧。

在做什麼呀？小光？

做好了喲。

麵端來囉～

小光，擦擦桌子。

小光，桌子擦得很棒唷。

フキ
フキ
擦擦

小光吃的
啾嚕啾嚕
是烏龍麵唷。

フキ
フキ
擦擦

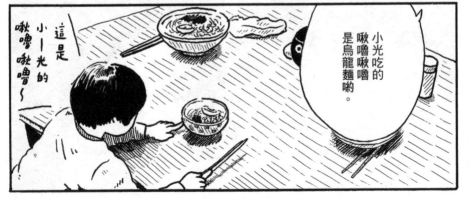

這是小一光的
啾嚕啾嚕～

吸吸吸
ズズズ

喔！還有玉米留在碗裡！

黃色的~

小光自己吃得很熟練了呢。

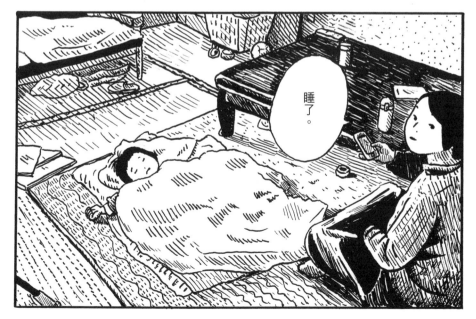

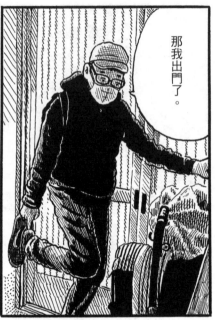
那我出門了。

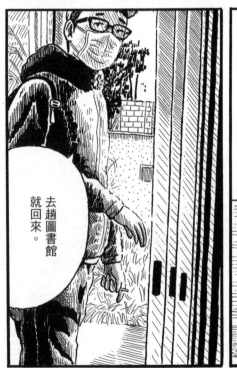
去趟圖書館就回來。

190

空白期間

初次發表：2018 年合同誌「Group H」

　辭掉了原本的工作離開公司，轉職的新工作還沒開始，中間約有兩個禮拜的空白時期。平日中午能在家裡跟家人同桌吃頓拉麵，還真是奢侈的事呀。以後還會有這樣的機會嗎～要是有就好了。

（日宇知棚）

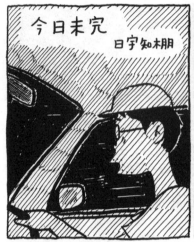
今日未完

日宇知棚

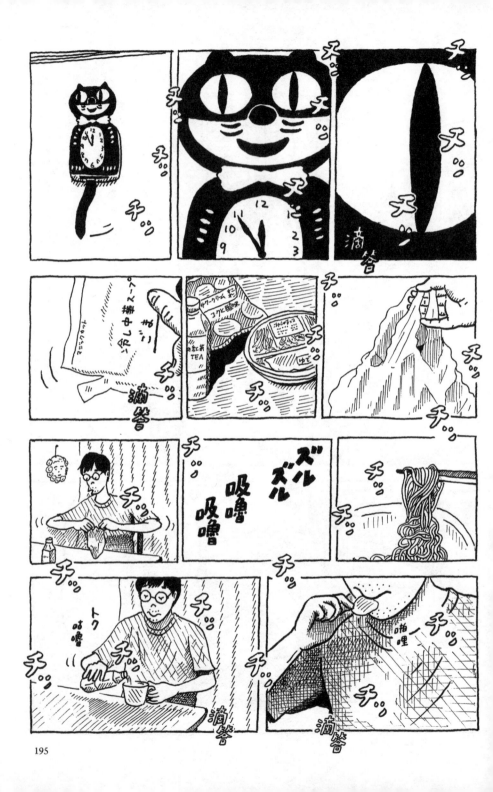

今日未完

初次發表：：2018年合同誌「終結小卷」

值夜班的日子，公司的業務比預定的時間還早結束，能夠完全利用有薪休假提早回家，這種情況相當稀罕。雖然家人都已經睡了，卻是能一個人在家自由度過的時間。

（日宇知棚）

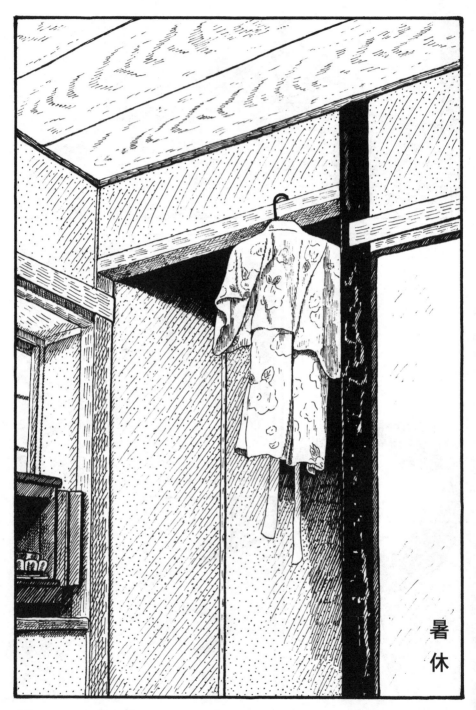

暑
休

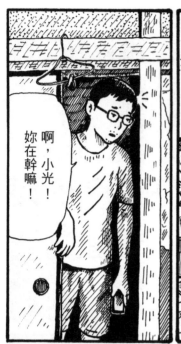

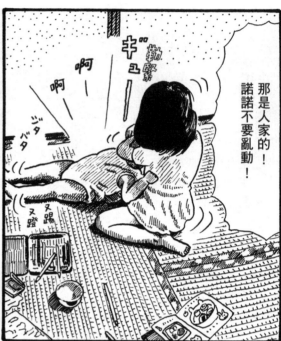

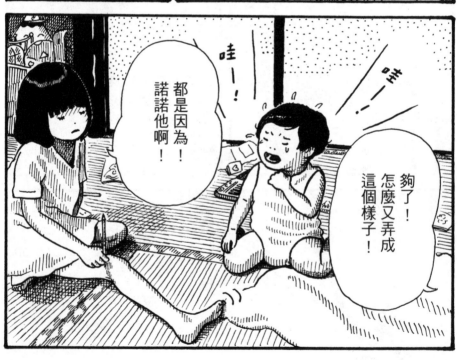

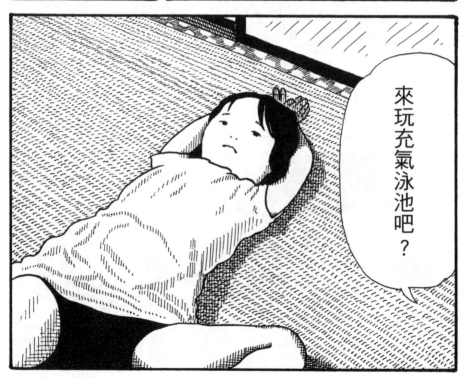

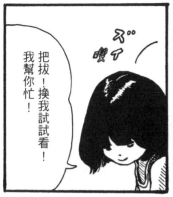

把拔！換我試試看！
我幫你忙！

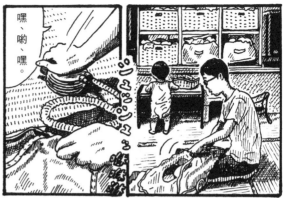

嘿、喲、嘿。

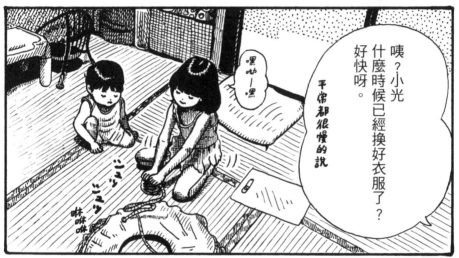

咦？小光
什麼時候已經換好衣服了？
好快呀。

平常都很慢的說

嘿咻一嘿

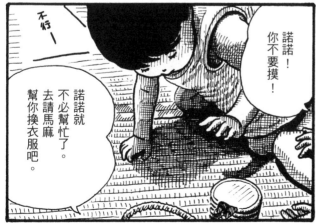

不行一

諾諾就
不必幫忙了。
去請馬麻
幫你換衣服吧。

諾諾！
你不要摸！

嘿喲
嘿喲～

嘿喲～
嘿喲～

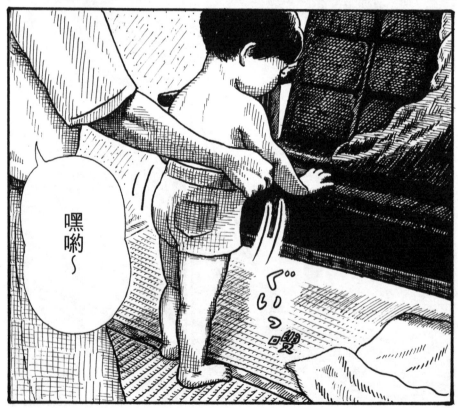

206

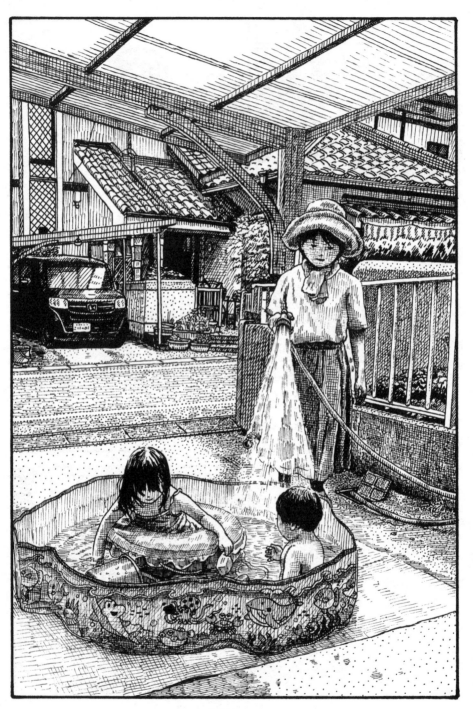

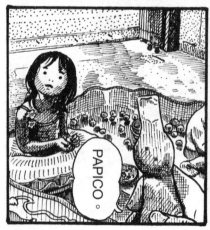

209

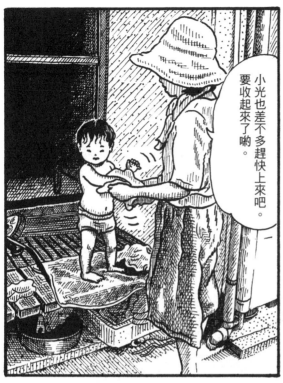

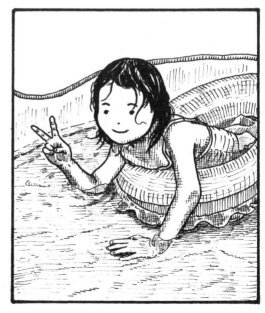

210

這個，會好嗎？

只是在泳池裡泡太久，皮膚都膨脹了而已。

把拔你看～手收都皺皺了。

素麵做好囉。

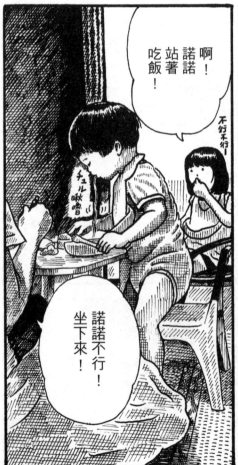

啊！諾諾站著吃飯！

諾諾不行！坐下來！

不行不行！

チュル 啾嚕

人家最喜歡啾嚕啾嚕了！

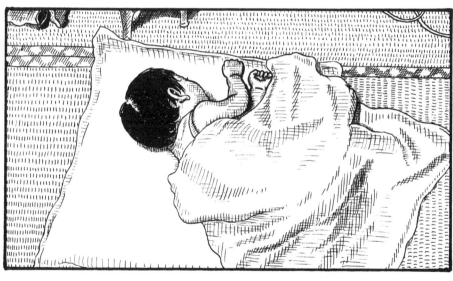

小光也
愛睏了吧？

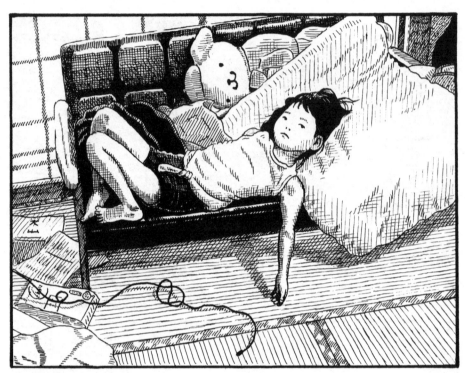

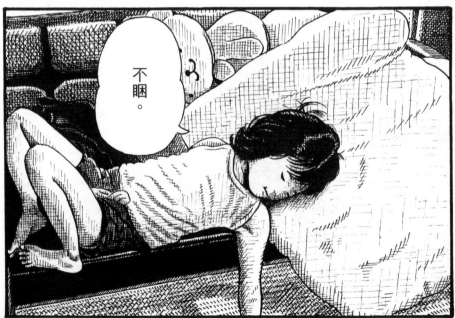

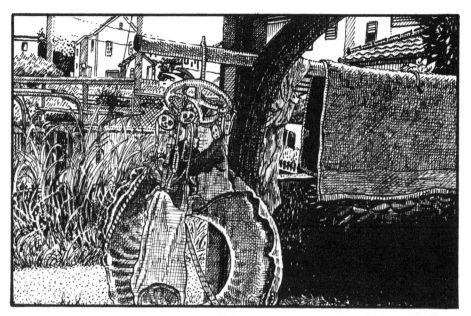

要繼續玩。

暑休

初次發表：2020「月刊 Comic Beam」（五月號）

本想利用公司的盂蘭盆節休假帶全家人到海邊玩，都計劃好了，臨門一腳時我自己卻得了腸胃型感冒，結果哪裡都去不了。休假的最後一天身體總算恢復過來了，在院子裡準備了充氣泳池，一起玩水。午餐時吃的素麵好吃極了。

（日宇知棚）

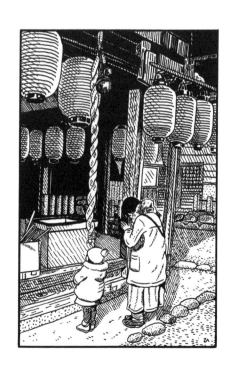

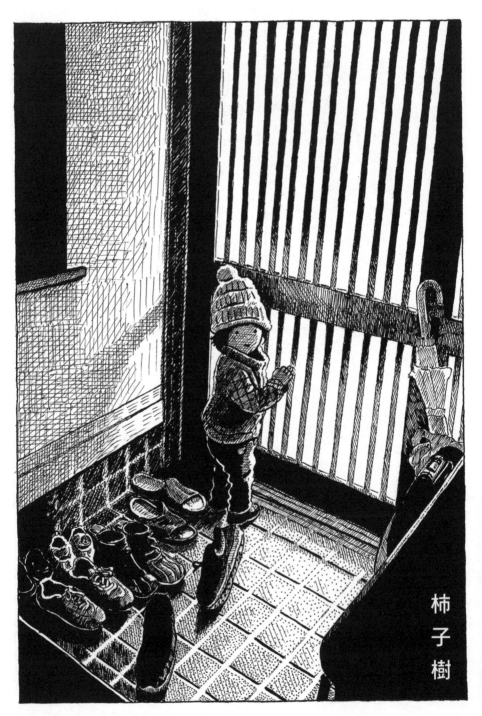

柿子樹

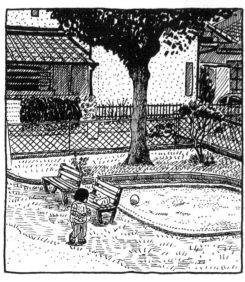

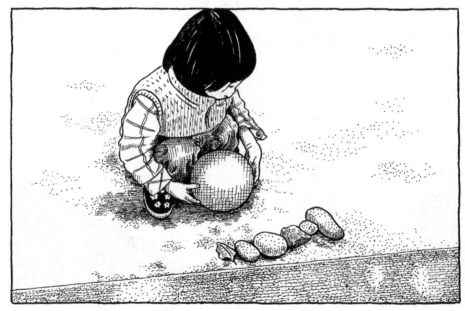

ザ…

タラ油

しゅぽ

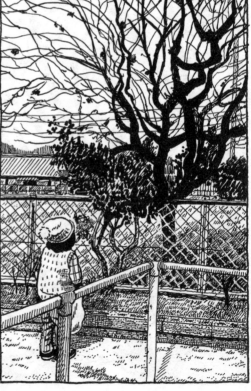

224

225

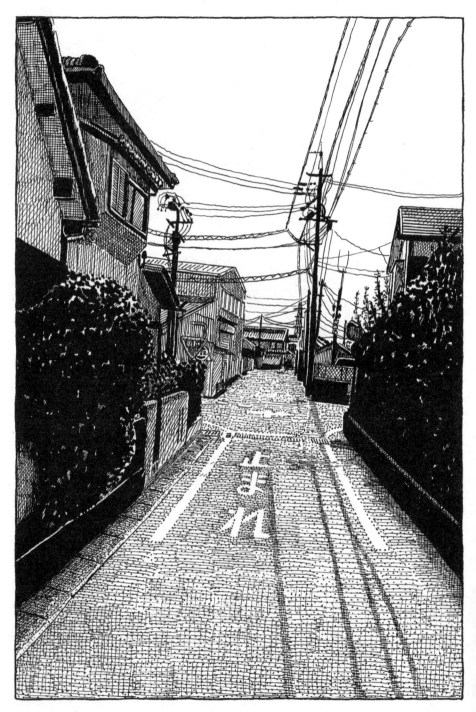

柿子樹

初次發表：：2020年合同誌「Lumbar Roll」(03)

　女兒兩歲左右的時候，我們常常散步到附近的公園。那個公園旁邊的空地上獨有一株偉岸的古老柿子樹，女兒發現樹上結了柿子，指著它看。不知何時，那塊空地蓋了新建的住宅，柿子樹也被砍掉了。

（日宇知棚）

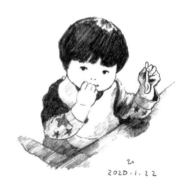

2020.1.22

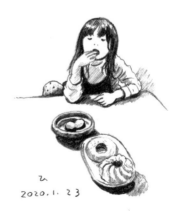

2020.1.23

海

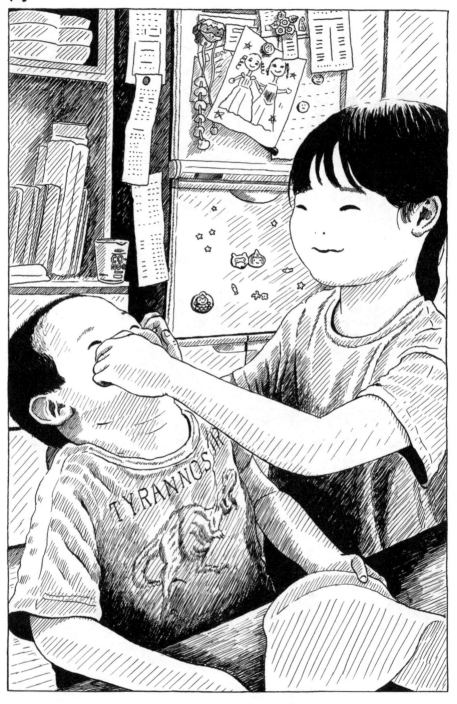

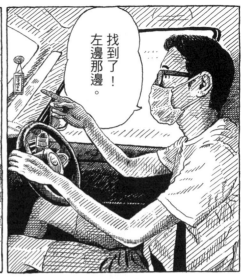

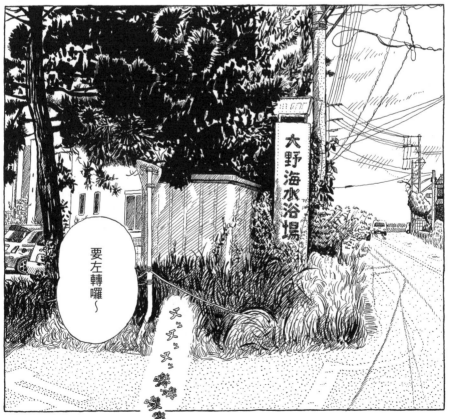

喔！果然是這種景色。

外気温
44℃

鏘鏘！
你看我。

我已經都換好衣服了！

小光
好快哦~

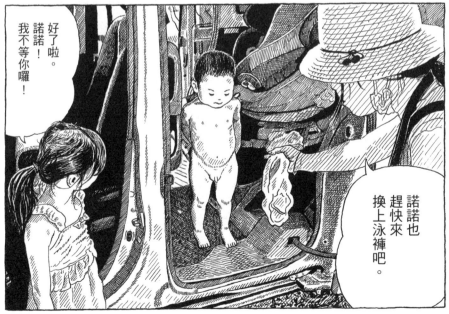

好了啦。
諾諾！
我不等你囉！

諾諾也
趕快來
換上泳褲吧。

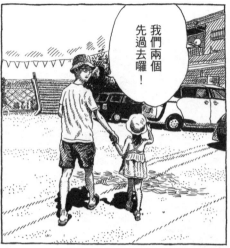

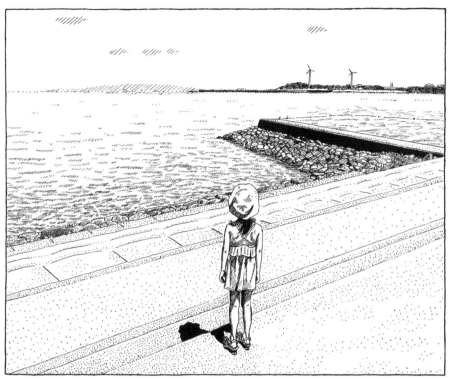

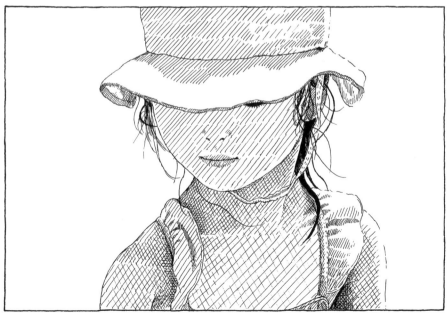

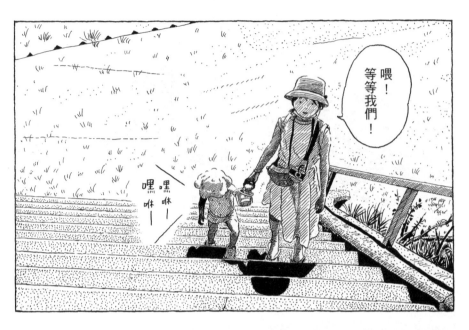

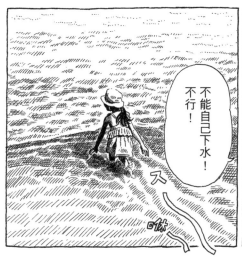

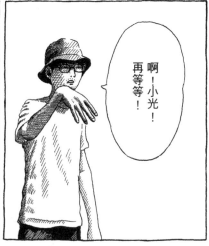

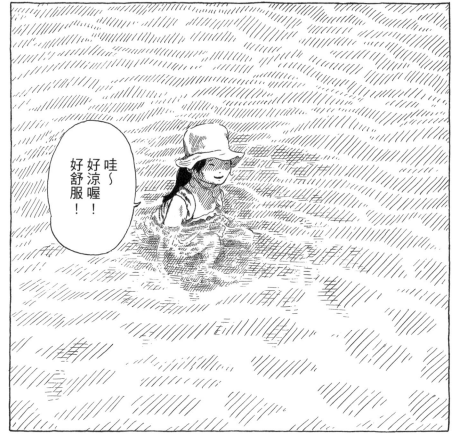

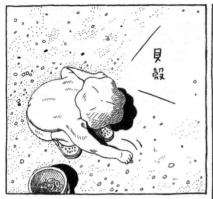

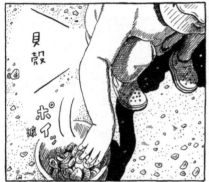

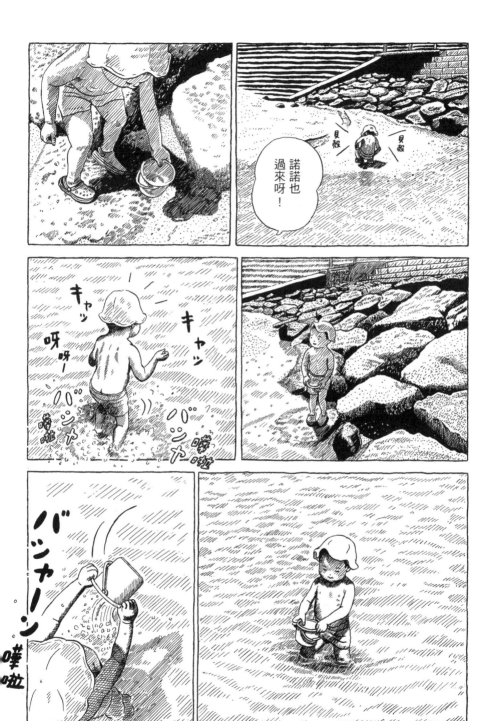

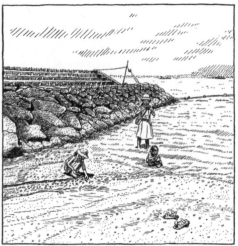

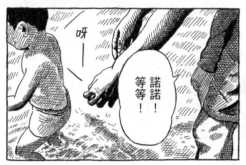

呀
—

諾諾！
等等！

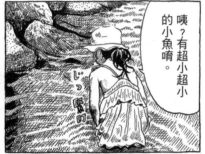

咦？有超小超小的小魚唷。

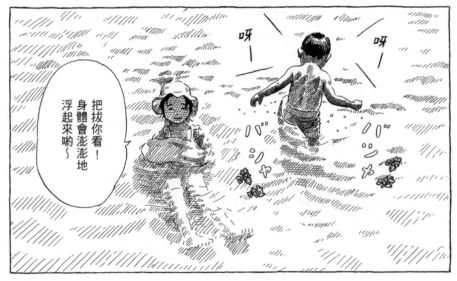

把拔你看！身體會澎澎地浮起來唷～

呀
—

呀
—

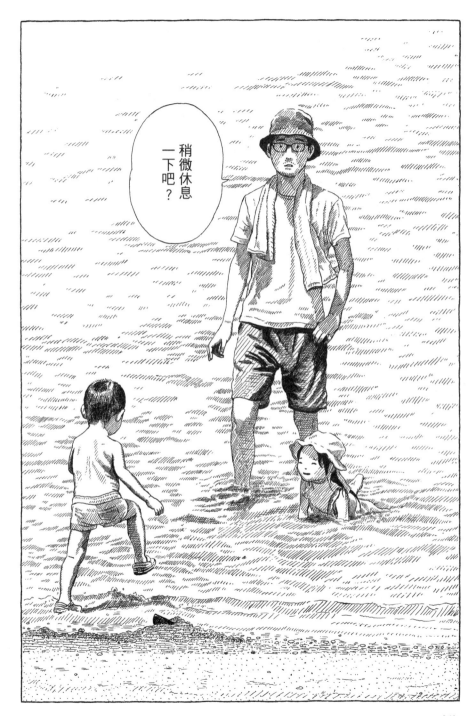

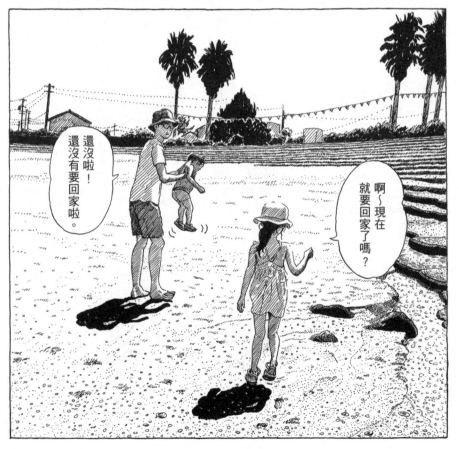

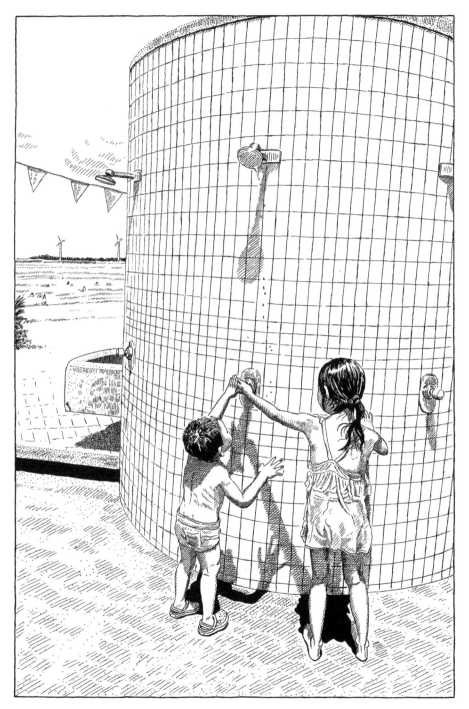

好貴呀。

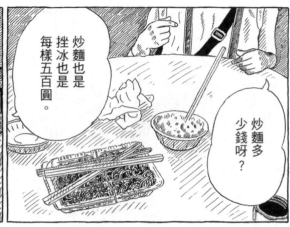

炒麵也是
挫冰也是
每樣五百圓。

炒麵多
少錢呀？

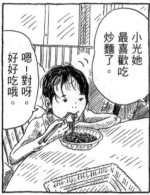

小光她
最喜歡吃
炒麵了。

嗯！
好好吃哦。
對呀

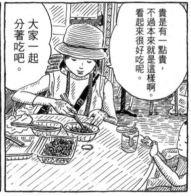

大家一起
分著吃吧。

貴是有一點貴，
不過本來就是這樣啊。
看起來很好吃呢。

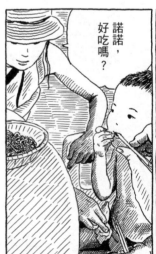

諾諾，
好吃嗎？

啊～～

嗯ㄆ

諾諾，
啊～

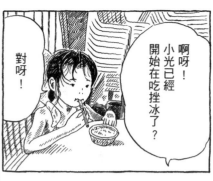

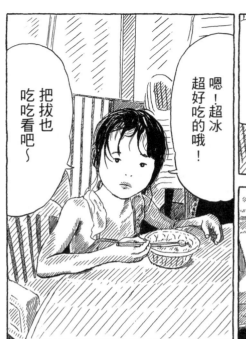

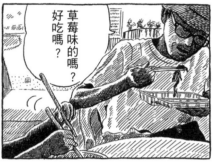

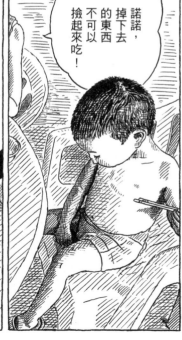

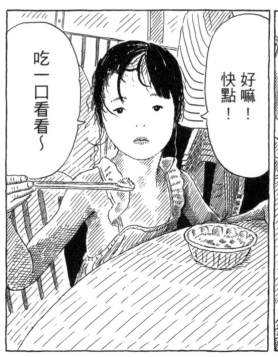

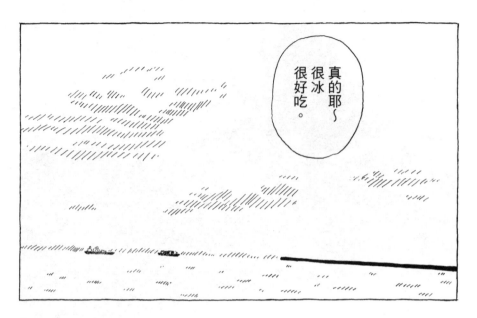

真的耶～
很冰
很好吃。

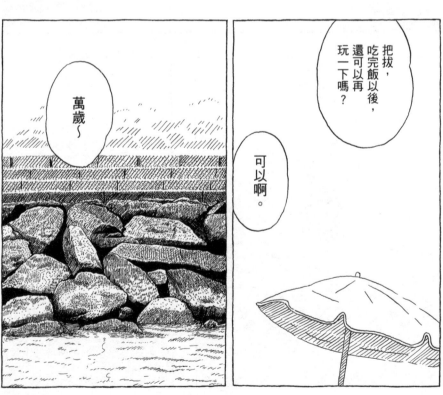

把拔，
吃完飯以後，
還可以再
玩一下嗎？

可以啊。

萬歲～

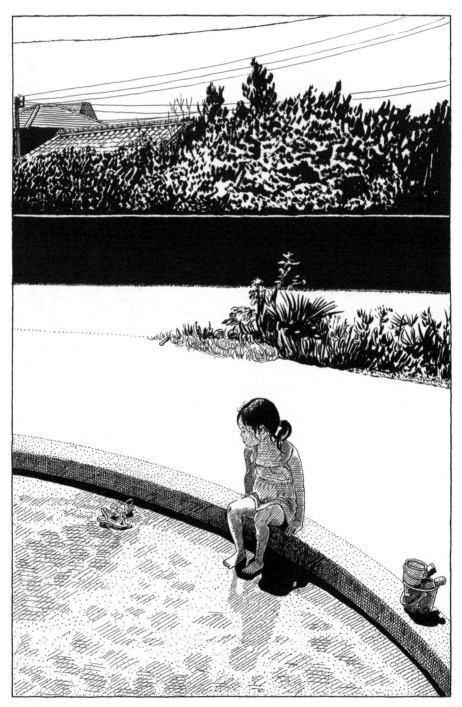

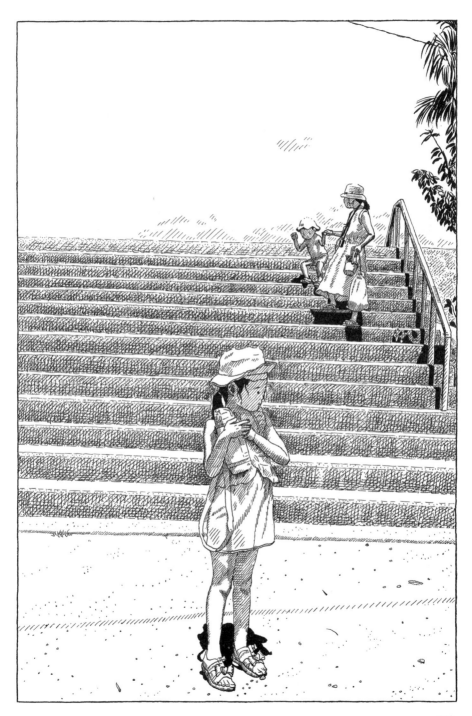

把拔～
接下來，
我們要去哪
？

接下來就只有
回家而已啦。

在回家途中的大型藥妝店
買了冰棒，稍微休息了一下。

好像再開個一小時就到家了哦

那個PAPICO是什麼口味的？

咖啡味！

小光，再一下子就到家了……

順便到超市買點東西當晚餐吧？

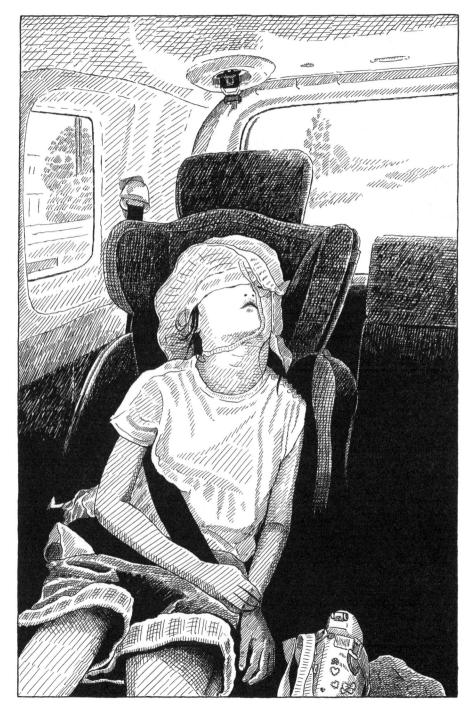

254

海

初次發表：：2021年「月刊 Comic Beam」（五月號）

暑休去海邊玩的計劃，被我的腸胃型感冒
耽誤沒有成行。一年之後，終於能全家一起
去海邊玩了。生平第一次接觸大海的女兒跟
兒子、我跟妻子，都被太陽曬得全身赤紅。
留下開心的回憶。下次的暑休也想跟全家一
起，去海邊！

（日宇知棚）

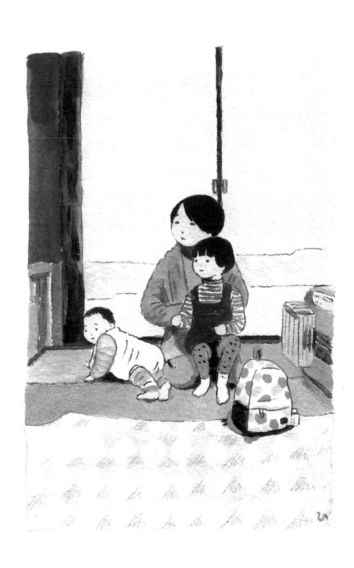

後記

二十幾歲後半，動念想畫漫畫的時候，第一步是想創造能發表自己的作品的舞台。

我邀了學生時代既是前輩也是朋友的O，組成了名為「山坂書房」的漫畫團體，然後發行了名為「山坂」的漫畫同人誌，創刊號印了五十本。

從此以後，以悠緩的步調繼續發行了十三年。包括短暫休刊的時間，「山坂」至今發行到第八號。

當初自己畫漫畫時，我所設想的讀者是O、還有我爸媽。因此漫畫所描寫的題材與內容仿彿「私人書信」一般，選擇自身周遭發生的事來當作主題，他們三個讀了我畫的漫畫，都會大力誇讚我，那真的讓我好開心好開心。

爸媽都去世之後，有時我會重讀他們兩人出場過的漫畫，明明是無法再見面的人，卻彷彿有與他們

相見的感覺，不知怎麼的，心情也變好了。那時，我打從心底感到，幸好、我畫了漫畫。

最近為了配合同人誌的活動，把過去的作品在社交平台上發表，幸運的是，來讀我的作品的人一點一點地增加，讀者越來越多，好開心啊。

最後，要感謝跟我一起開始做同人誌活動的O，一直期待著我的作品還鼓勵我從事畫漫畫的爸媽，家人，在社交平台上關注我的近況的大家，還有邀我發行單行本的 Comic Beam 的清水先生，擔任裝幀的川名先生，與這本書出版相關的每個人，真是太感謝各位了。

根本就像做夢一樣啊。

二〇二一年春　日宇知棚

257

MANGA 003

不用急著長大
急がなくてもよいことを

作者 日宇知棚（ひうち棚）
譯者 盧慧心
美術／手寫字 林佳瑩
內頁排版 黃雅藍
社長暨總編輯 湯皓全
出版 鯨嶼文化有限公司
地址 231 新北市新店區民權路 108-3 號 6 樓
電話 (02) 22181417
傳真 (02) 86672166
電子信箱 balaena.islet@bookrep.com.tw

發行 遠足文化事業股份有限公司【讀書共和國出版集團】
地址 231 新北市新店區民權路 108-2 號 9 樓
電話 (02) 22181417
傳真 (02) 86671065
電子信箱 service@bookrep.com.tw
客服專線 0800-221-029
法律顧問 華洋法律事務所 蘇文生律師
印刷 勁達印刷有限公司
初版一刷 2022 年 12 月
初版四刷 2024 年 4 月

定價 400 元
ISBN 978-626-96818-9-1
EISBN 978-626-72430-3-9 (PDF)
EISBN 978-626-72430-4-6 (EPUB)

ISOGANAKUTEMO YOI KOTOWO©HIUCHITANA 2021
First published in Japan in 2021 by KADOKAWA CORPORATION, Tokyo.
Complex Chinese translation rights arranged with KADOKAWA CORPORATION, Tokyo
through AMANN CO., LTD., Taipei.

特別聲明：有關本書中的言論內容，不代表本公司 /
出版集團之立場與意見，文責由作者自行負擔

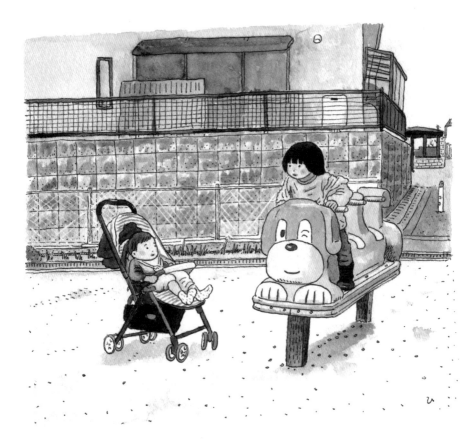

不用急著長大

急がなくてもよいことを

日宇知棚

ひうち 棚